歷代拓本精華

卅伍

劉宇恩 編
上海辭書出版社

首山栖巖道塲舍利塔碑

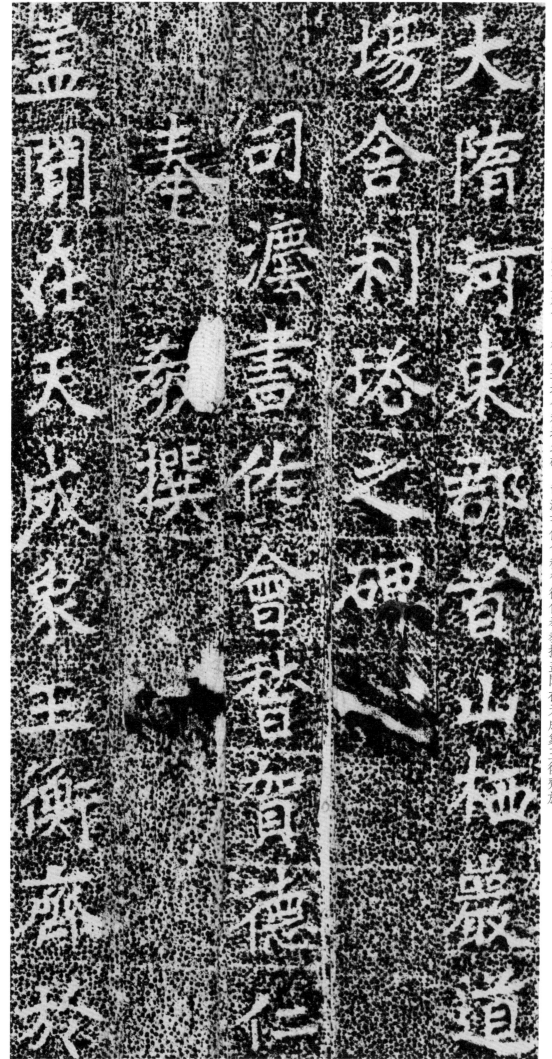

大隋河東郡首山栖巖道塲舍利塔之碑　司灋書佐會稽賀德仁奉教撰盖聞在天成象王衡齊於

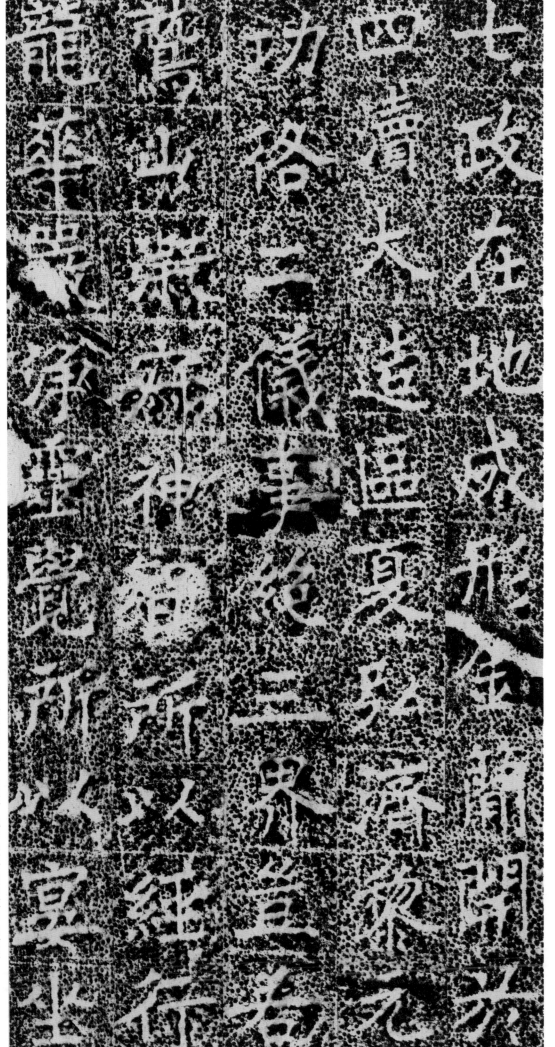

七政在地成形金簡開於四瀆大造區夏弘濟黎元功袼二儀事絕三界豈若鷲山凝寂神智所以經行龍華嚴淨靈覺所以宴坐

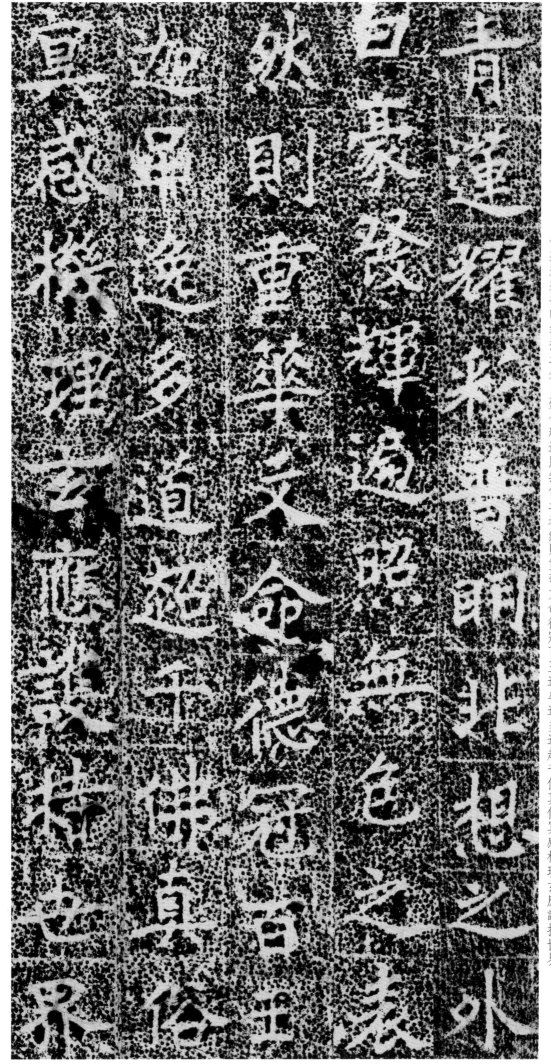

青蓮耀彩普明非想之外白豪發輝遍照無色之表然則重華文命德冠百王迦牟逸多道超千佛真俗冥感機理玄應護持世界

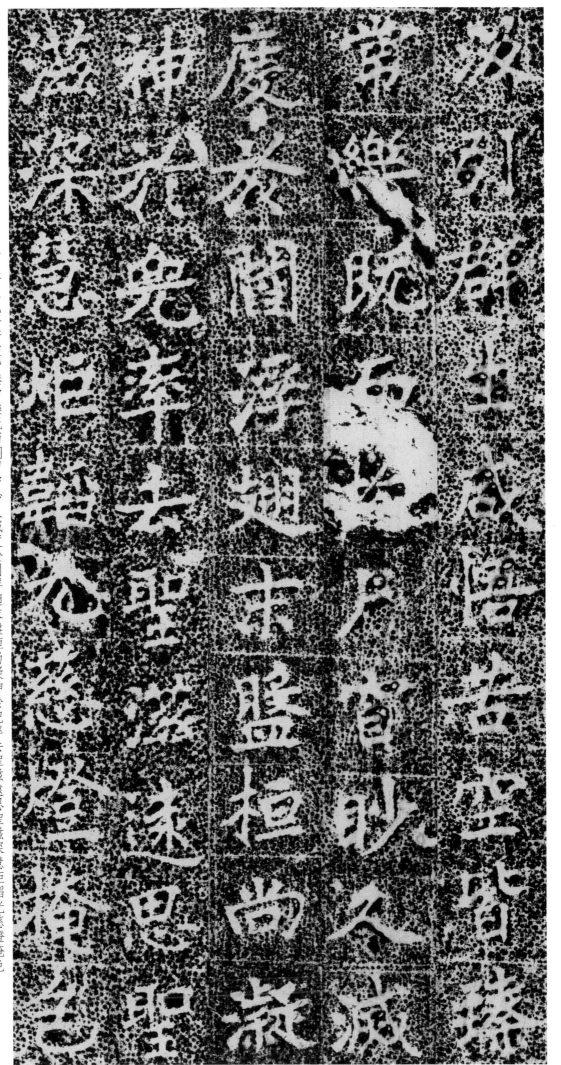

汲引群生咸悟苦空皆臻常樂既而□尸宵眇久滅度於閻浮翅末盤桓尚凝神於兜率去聖滋遠思聖滋深慧炬韜光慈燈掩色

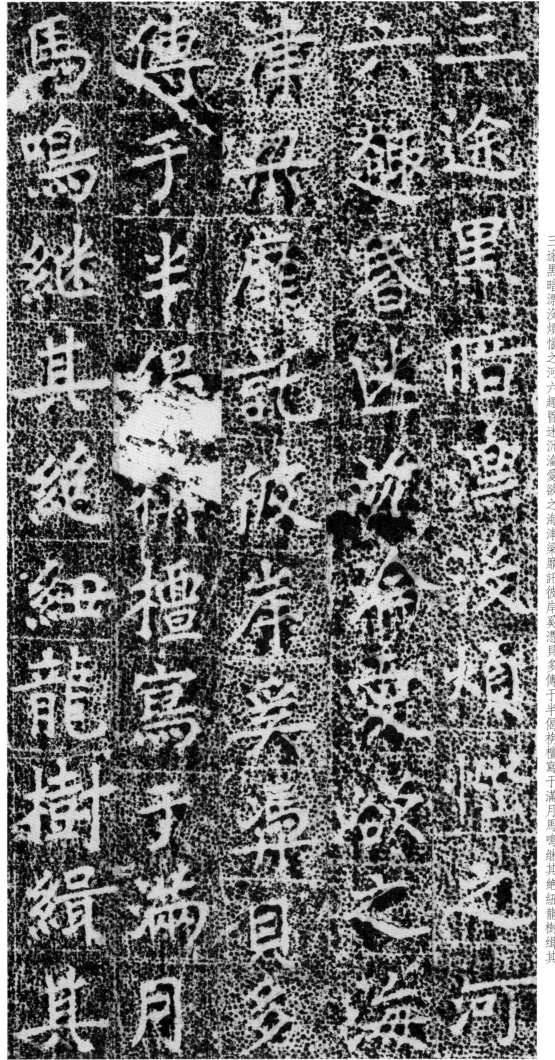

三途黑暗漂沒煩惱之河六趣昏迷沉淪愛欲之海津梁靡託彼岸奚憑貝多傳于半偈祛檀寫于滿月馬鳴繼其絕紐龍樹緝其

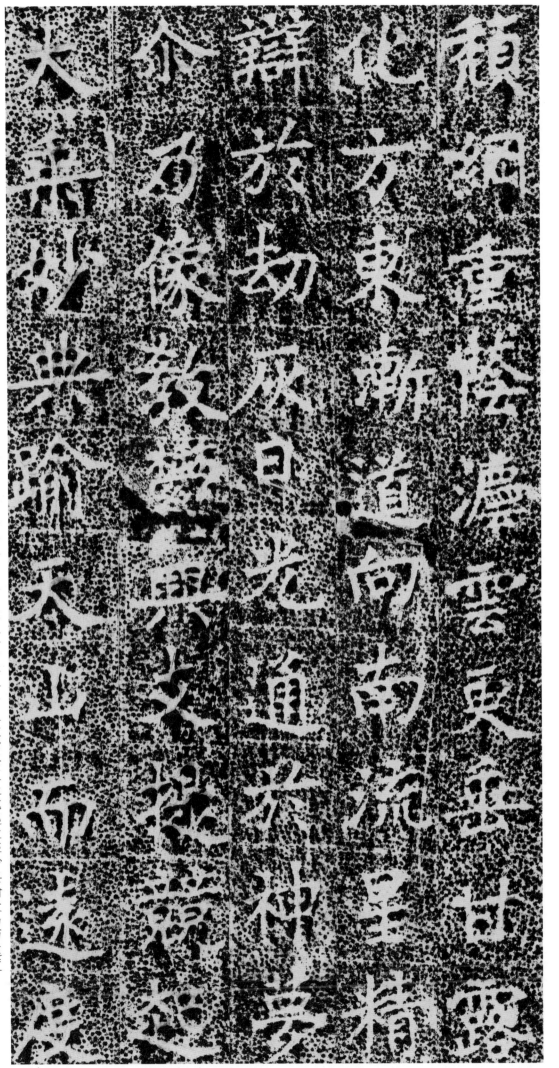

頹綱重蔭澦雲更垂甘露化方東漸道向南流星精辯於劫灰日光通於神夢尒乃像教鬱興支提競起大乘妙典踰天山而遠度

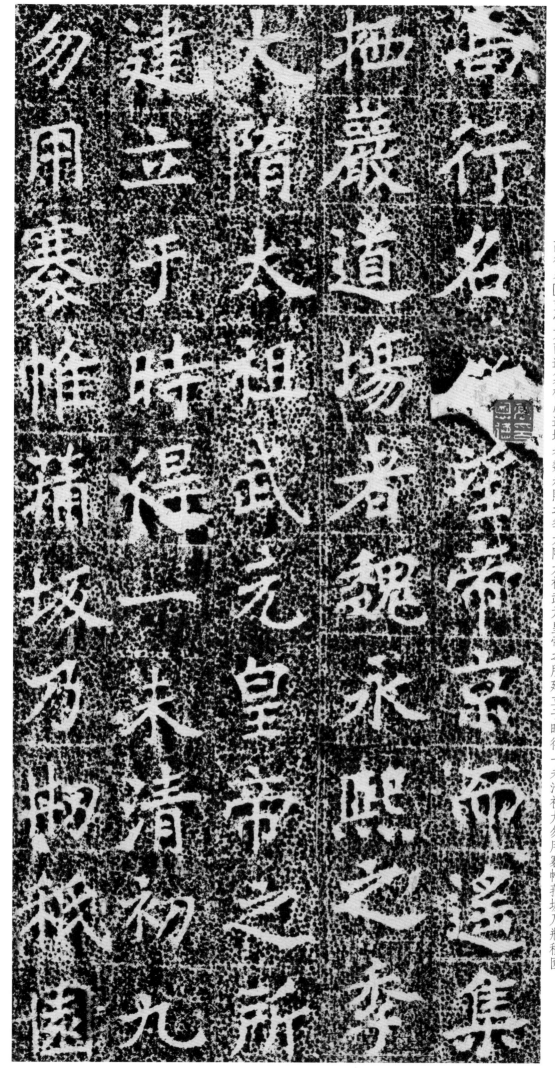

高行名□望帝京而遙集栖巖道場者魏永熙之季大隋太祖武元皇帝之所建立于時得一未清初九勿用襄帷蒲坂乃籾祇園

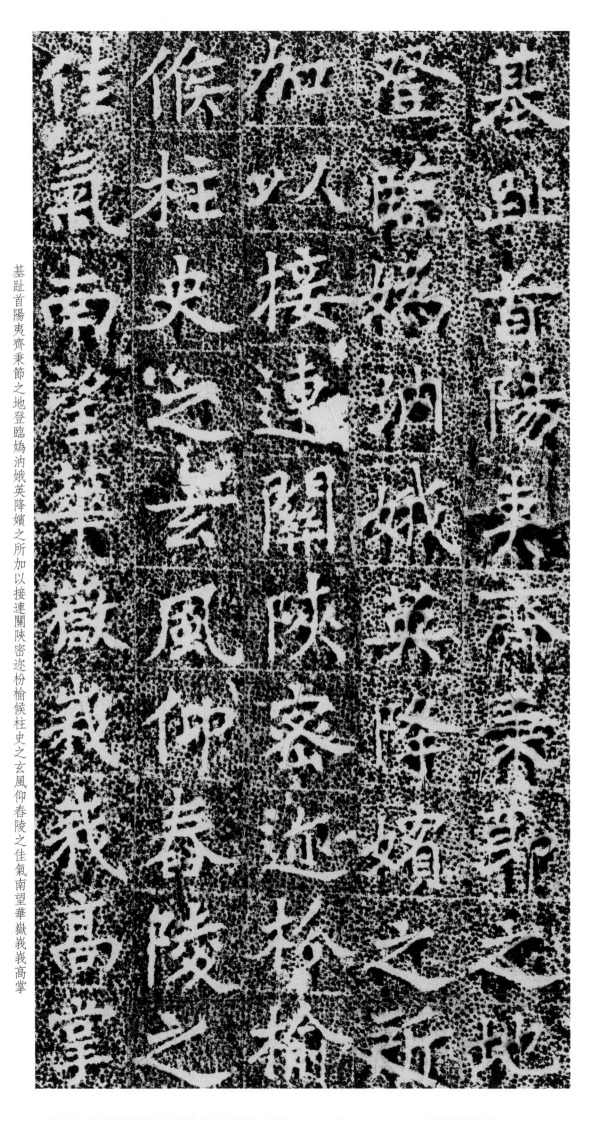

基趾首陽夷齊秉節之地登臨嬀汭娥英降嬪之所加以接連開陝密邇枌榆候柱史之玄風仰春陵之佳氣南望華嶽峩峩高掌

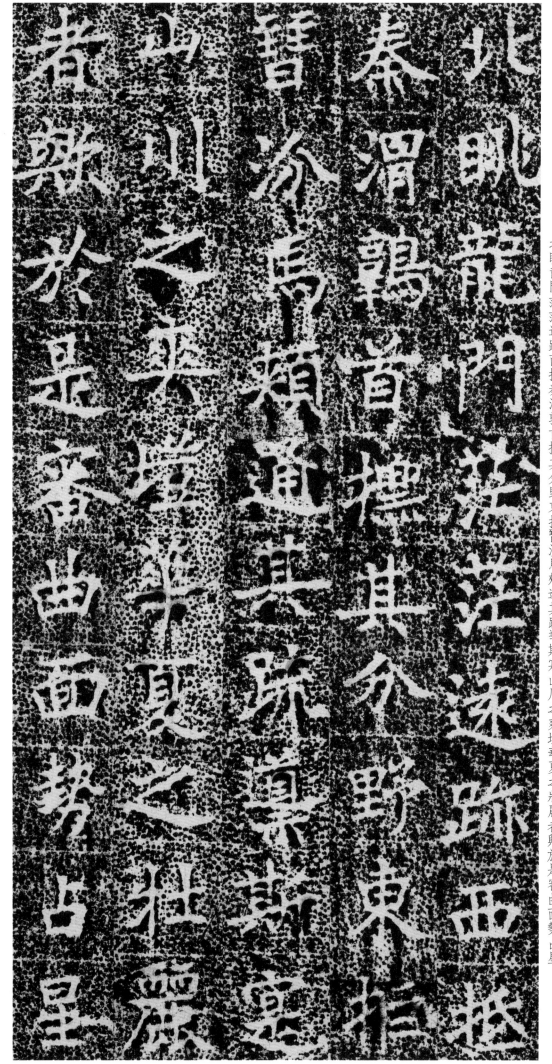

北眺龍門茫茫遠跡西抵秦渭鶉首摽其分野東拒醯汾馬頰通其疏導斯寔山川之爽塏華夏之壯麗者歟於是審曲面勢占星

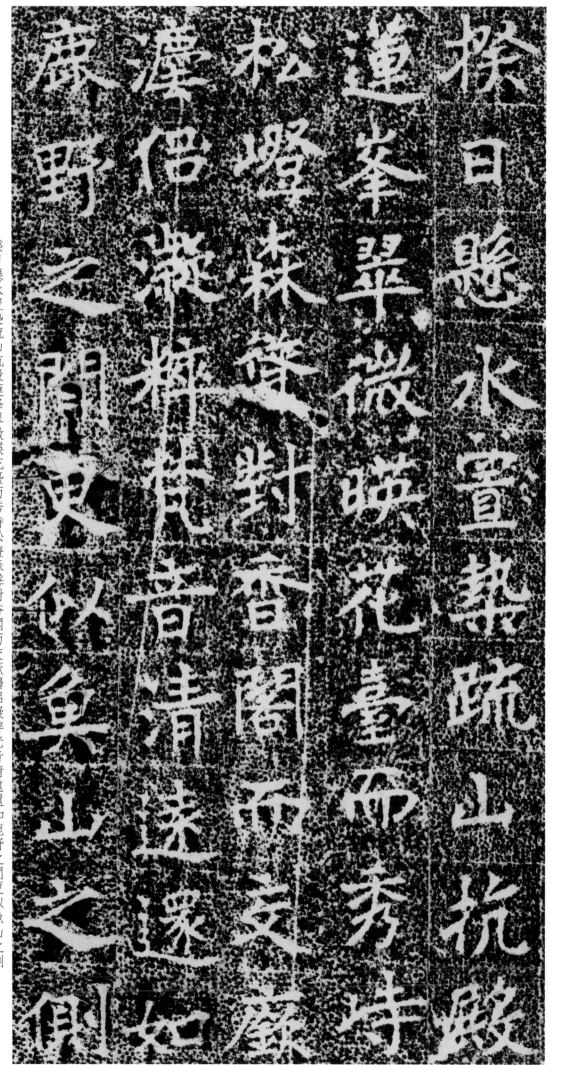

揆日懸水置埶疏山抗殿蓮峰翠微暎花臺而秀峙松嶝森聳對香閣而交歟瀍侶凝粹梵音清遠還如鹿野之間更似魚山之側

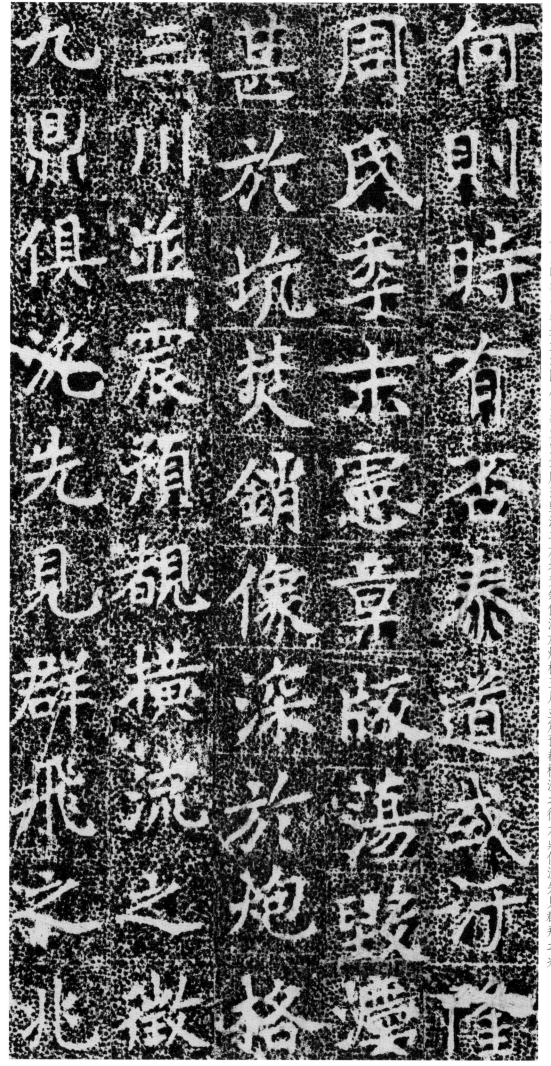

何則時有否泰道或汙隆周氏季末憲章版蕩毀瀺甚於坑焚銷像深於炮格三川並震預覩橫流之徵九鼎俱沉先見群飛之兆

殷憂啟聖天祚明德烟雲變彩鍾石革音誥誓起於鳴條謳歌歸于景亳高祖文皇帝撥亂反正膺籙受圖作樂制禮移風易

俗懸王鏡而臨寓內轉金輪而御天下監周室之顛覆拯釋門之塗炭爰發綸言興復像濂渥澤雷震渙汗風行圓光炳於奇特方

等開於秘藏神儵慶幸幢蓋浮空人世歡娛幡繒溢陌退迩禔福幽明響應天不愛道地必程祥膏露飄零醴泉騰涌史豈絶書府

無虛月斯乃太平之嘉瑞方符出世之休徵至於佛入涅槃遺形舍利八國應供六度所薰邁優曇之希有甚河清之罕值聖朝

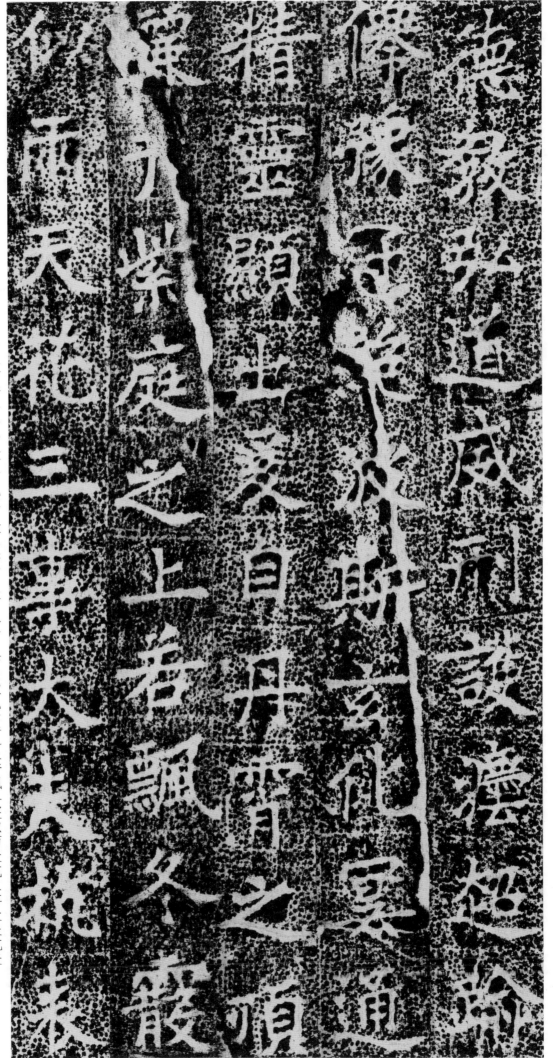

德教弘道威刑護灋超踰倦豫冠絕波斯玄化冥通精靈顯出爰自丹霄之頂灑于紫庭之上若飄冬霰似雨天花三事大夫抗表

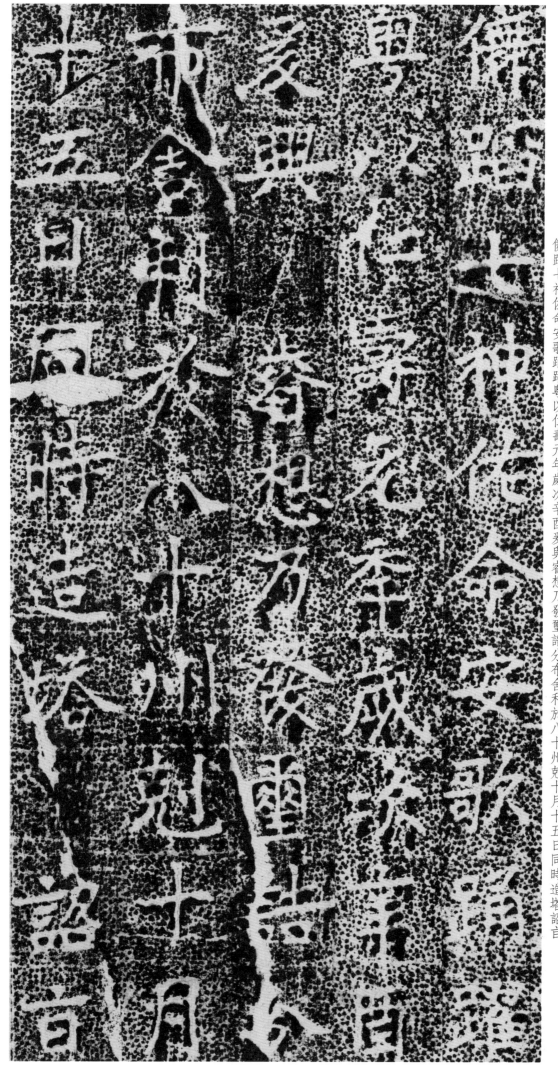

舞蹈七神佐命安歌踊躍粤以仁壽元年歲次辛酉爰與睿想乃發璽誥分布舍利於八十州剋十月十五日同時造塔詔旨

18

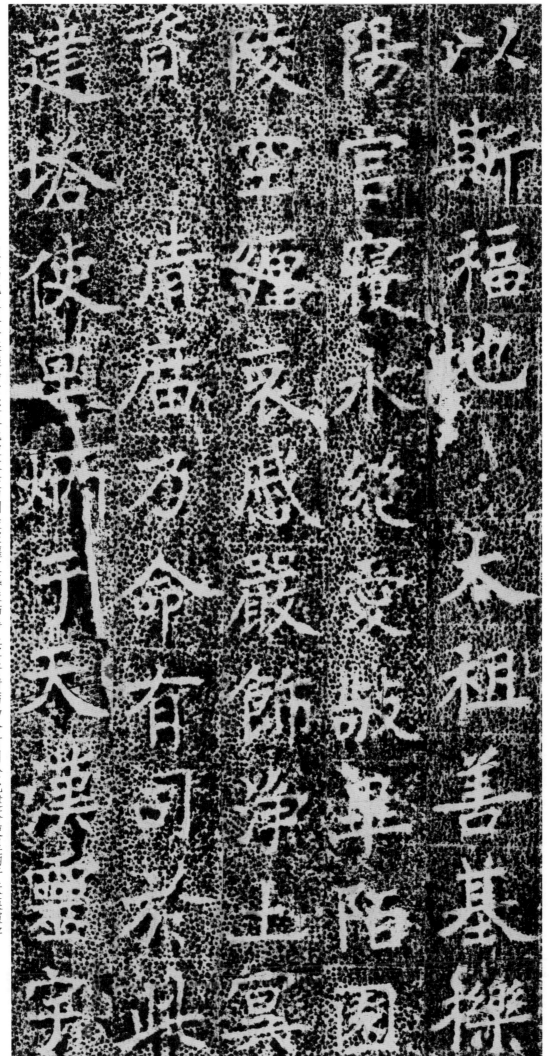

以斯福地太祖善基櫟陽宮寢永絕愛敬畢陌園凌空纏哀感嚴飾淨土冥資清廟乃命有司於此建塔使星炳于天漢靈宇

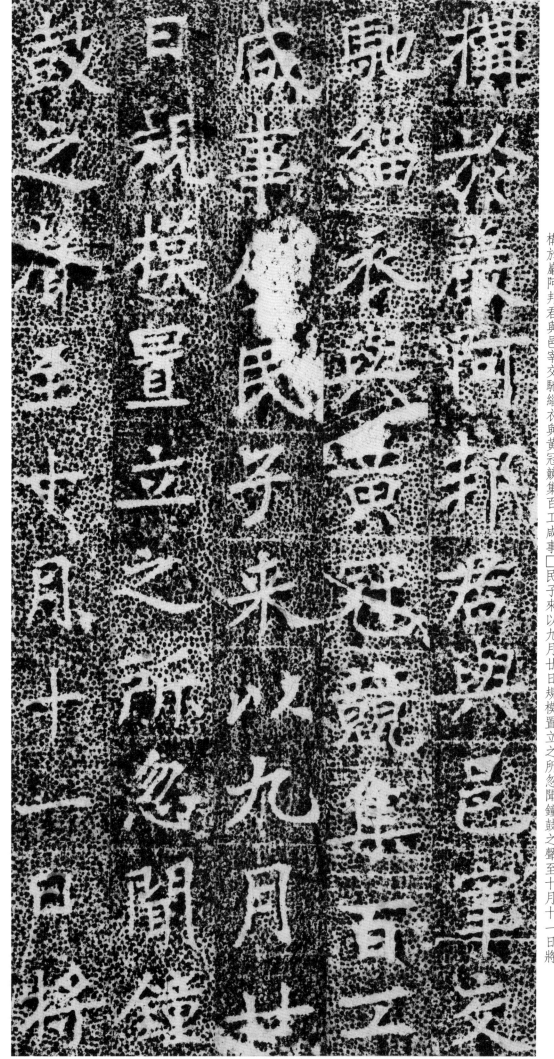

構於巖阿邦君與邑宰交馳緇衣與黃冠競集百工咸事□民子來以九月廿日規模置立之所忽聞鐘鼓之聲至十月十一日將

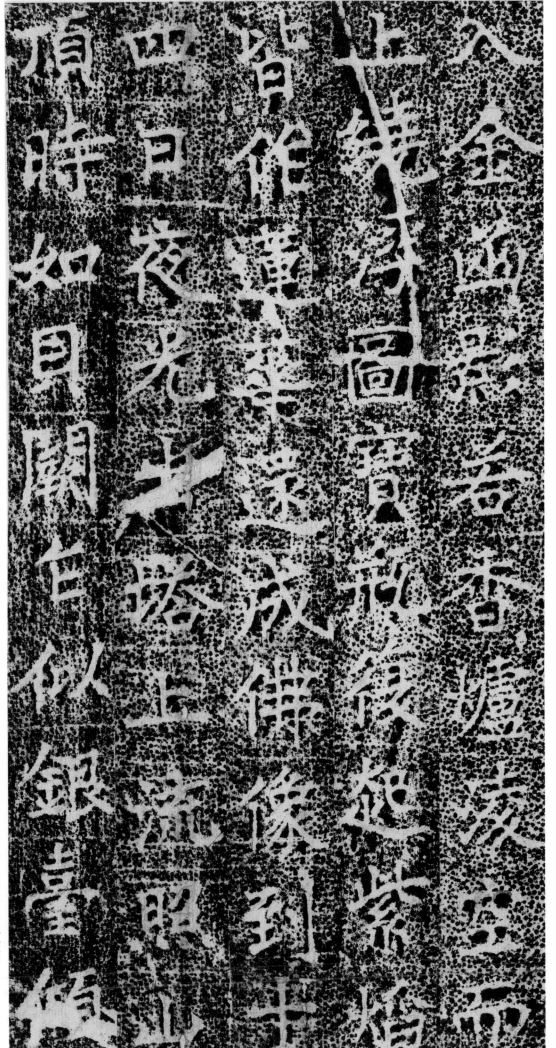

入金函影若香爐淩空而上繞浮圖寶瓶復起紫焰皆作蓮華還成佛像到十四日夜光出塔上流照山頂時如貝闕乍似銀臺傾

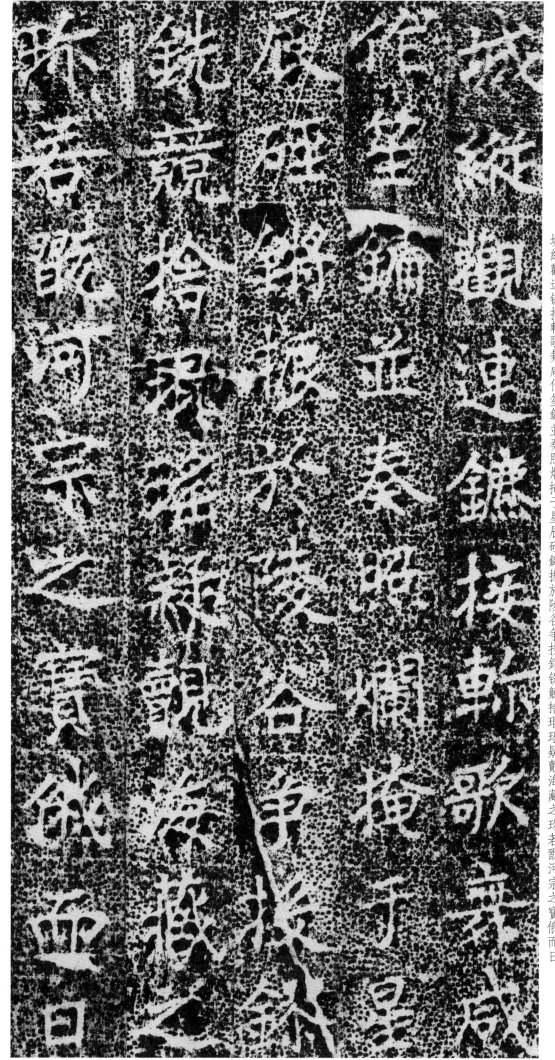

城縱觀連鑣接軟歌舞咸作笙鏞並奏照爛掩于星辰硠鏘振於陵谷爭投鏐銑競捨琨瑤疑覯海藏之琛若戞河宗之寶俄而日

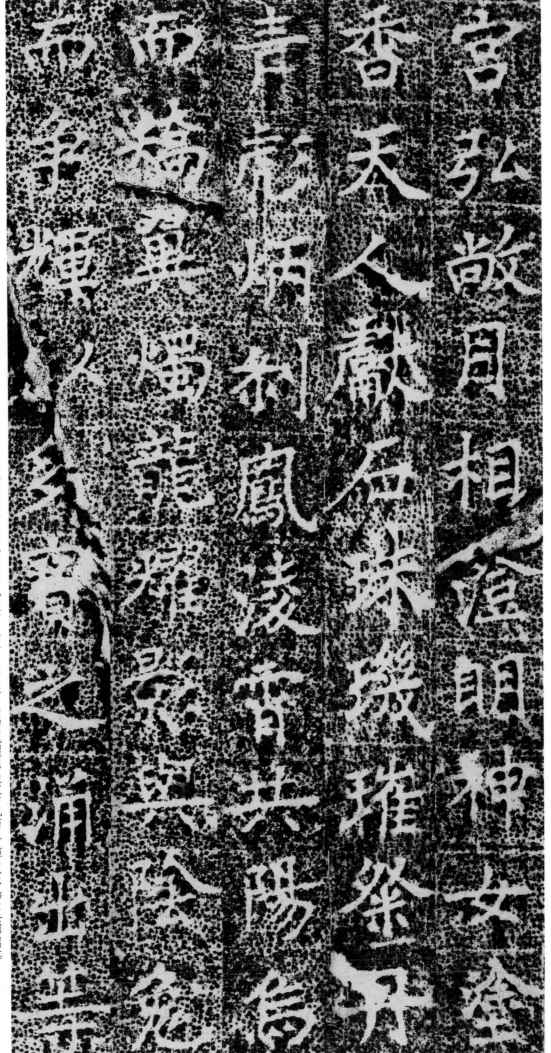

宮弘敞月相澄明神女塗香天人獻石珠璣璀粲丹青彪炳剎鳳凌霄共陽烏而矯翼燭龍耀影與陰兔而爭輝以多寶之涌出等

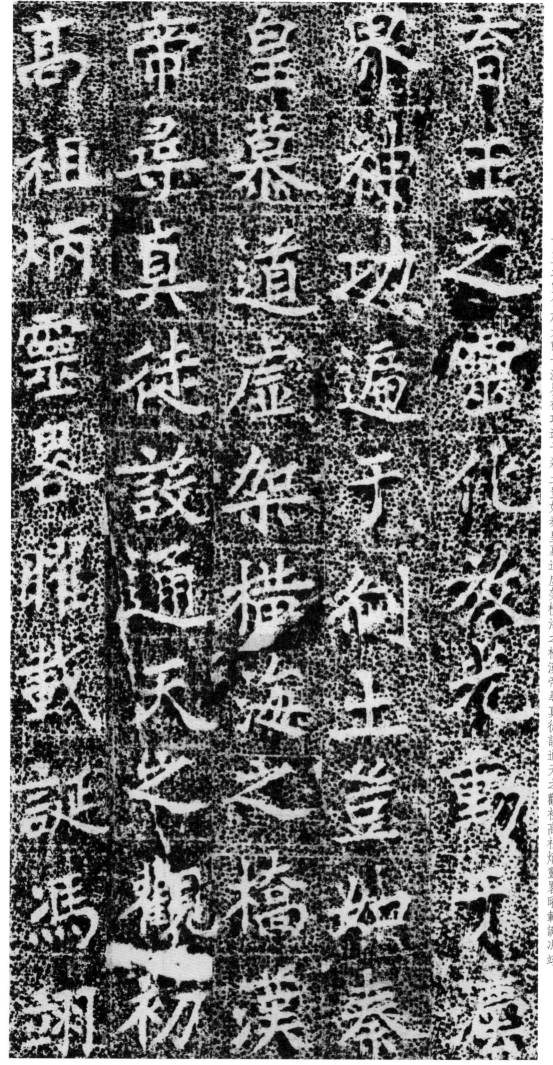

育王之靈化放光動于濩界神功遍于刹土豈如秦皇慕道虛架橫海之橋漢帝尋真徒設通天之觀初高祖炳靈畧曜載誕馮翊

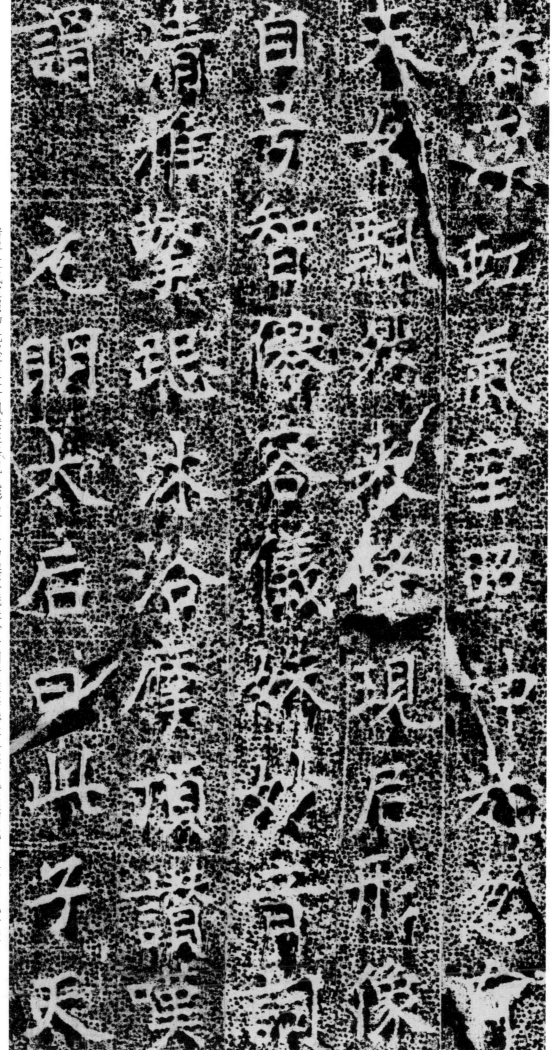

渚浮虹氣室照神光忽有天女飄然來降現尼形像自号智僐容儀姝妙音詞清雅擎跽沐浴摩頂讚嘆謂元明太后曰此子天

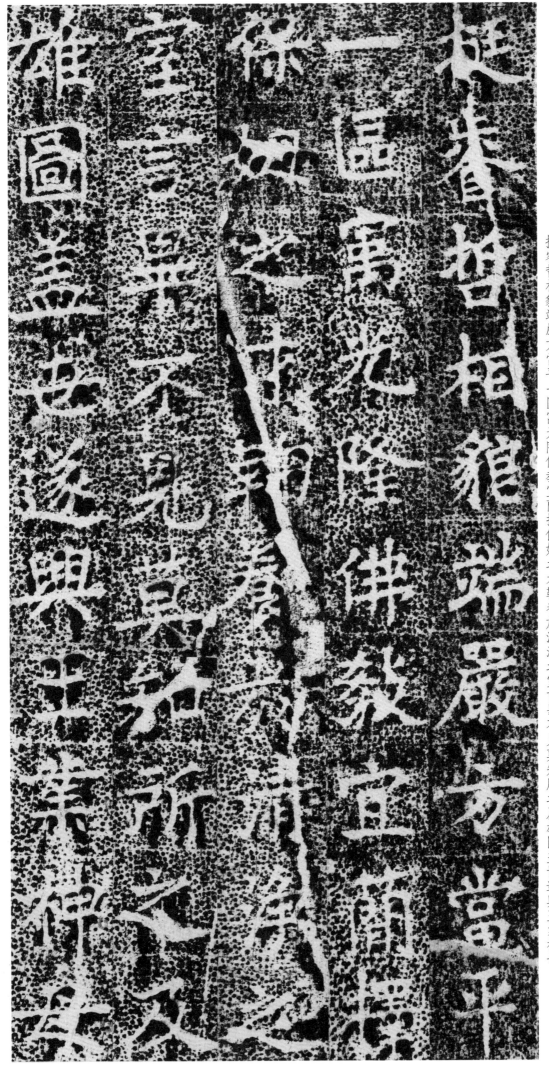

挺睿哲相貌端嚴方當平一區寓光隆佛教宜蕑擇保姆之才鞠養於清浄之室言畢不見莫知所之及雄圖盖世遂興王業神母

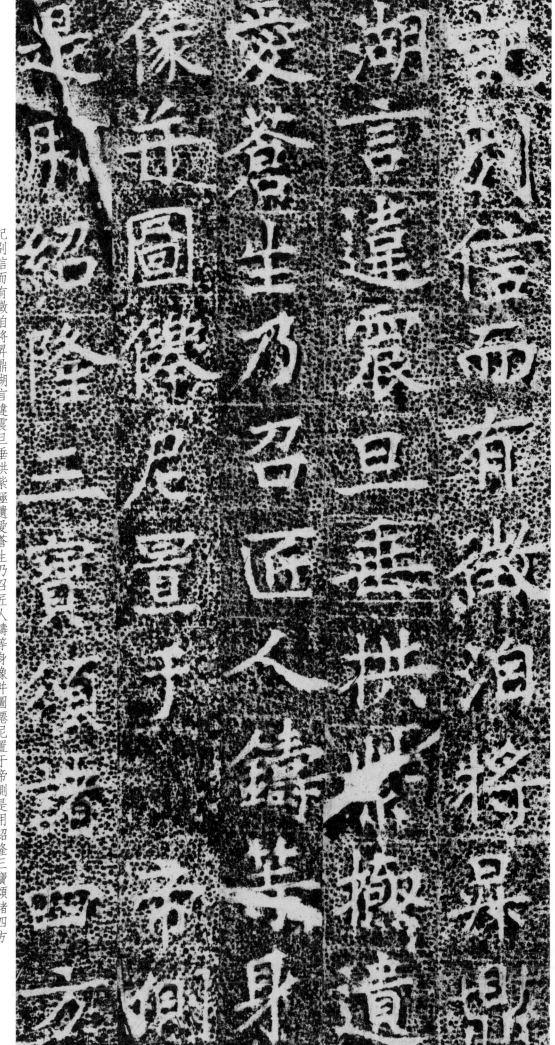

記別信而有徵洎將昇鼎湖言違震旦垂拱紫極遺愛蒼生乃召匠人鑄等身像并圖儼尼置于帝側是用紹隆三寶頌諸四方

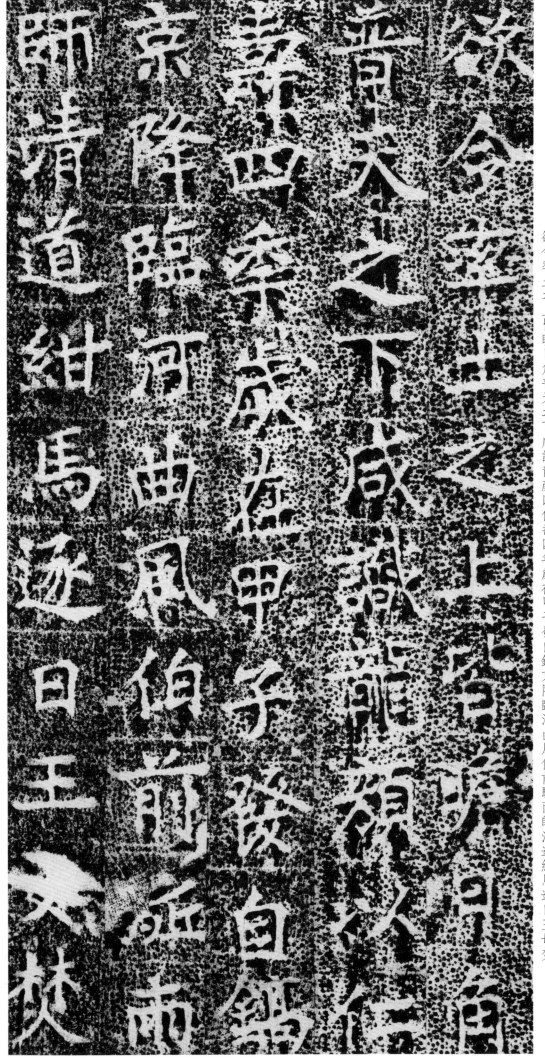

欲令率土之上皆瞻日角普天之下咸識龍顏以仁壽四年歲在甲子發自鎬京降臨河曲風伯前驅雨師清道紺馬逐日王母焚

香若昇忉利之宮如上須彌之座尋而洮頹大漸厭世登遐故知聖智見機冥兆先覺昔者灇王將逝化佛遍於花臺金棺既掩見

影留於石室以茲方古異世同符皇上欽明纘歷重光紹祚道洽百神智周萬物定鼎卜世永固洪基測圭建都

乃均職貢巡遊河洛式遵玄扈之儀登降云亭方具介丘之禮垂旒淵默負扆兢莊高詠薰風光顯慧日弘宣二祖之業揔持三

乘之教配天配帝盡孝敬於郊禋依佛依經乃莊嚴於塔廟巍巍乎其有成功也蕩蕩乎民無能名焉若夫妸路弘通寔資演說伽

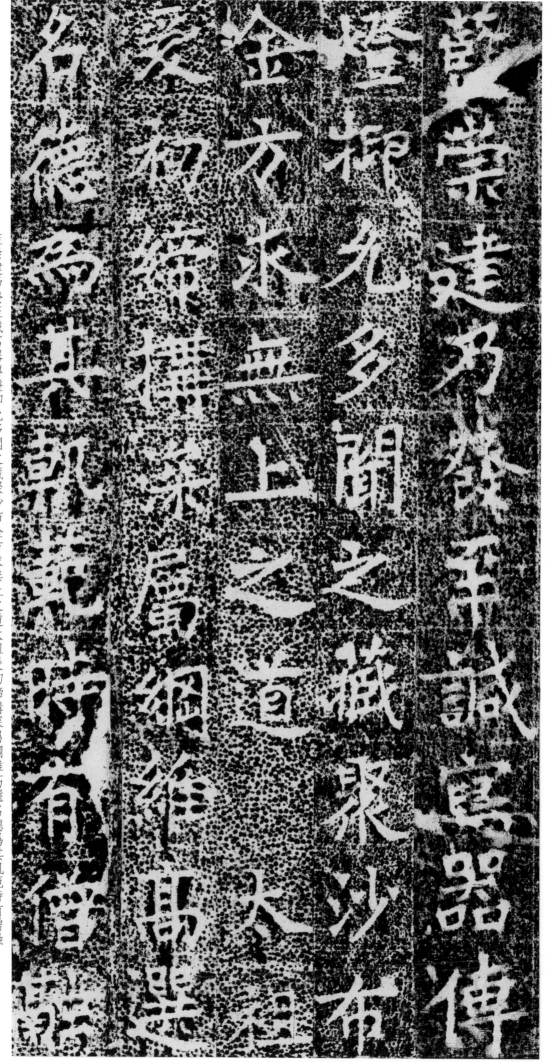

藍崇建乃發至誠寫器傳燈抑允多聞之藏聚沙布金方求無上之道太祖爰初締構深屬綱維高選名德爲其軌範時有僧融

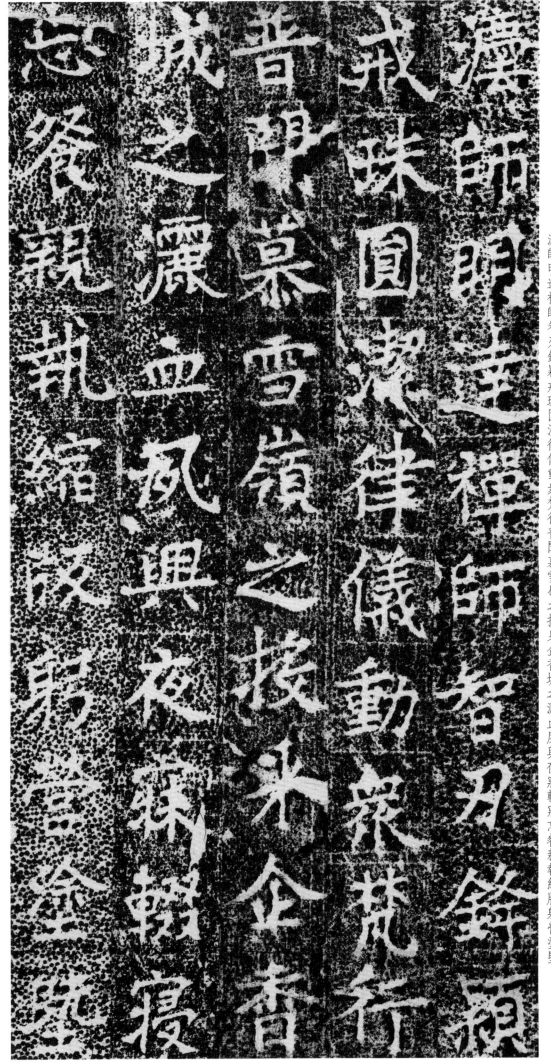

灏師明達禪師智刃鋒穎戒珠圓潔律儀動衆梵行普聞慕雪嶺之投身企香城之灑血夙興夜寐輟寢忘餐親執縮版躬營塗堅

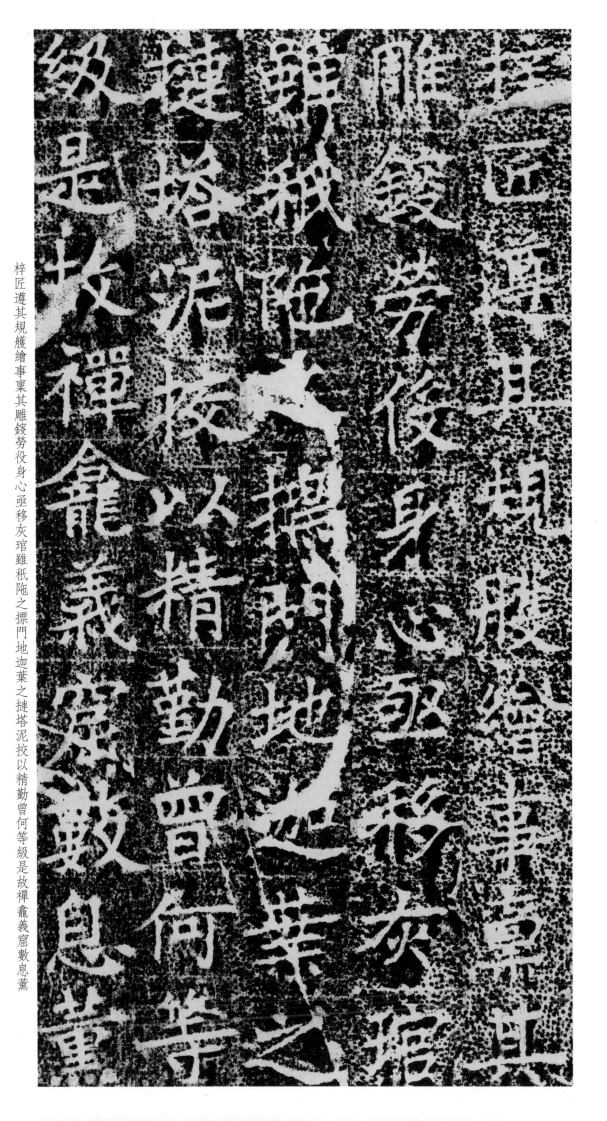

梓匠遵其規頀繪事稟其雕鏤勞役身心亟移灰琯雖祇陁之摽門地迦葉之捷塔泥扷以精勤曾何等級是故禪龕義窟數息薰

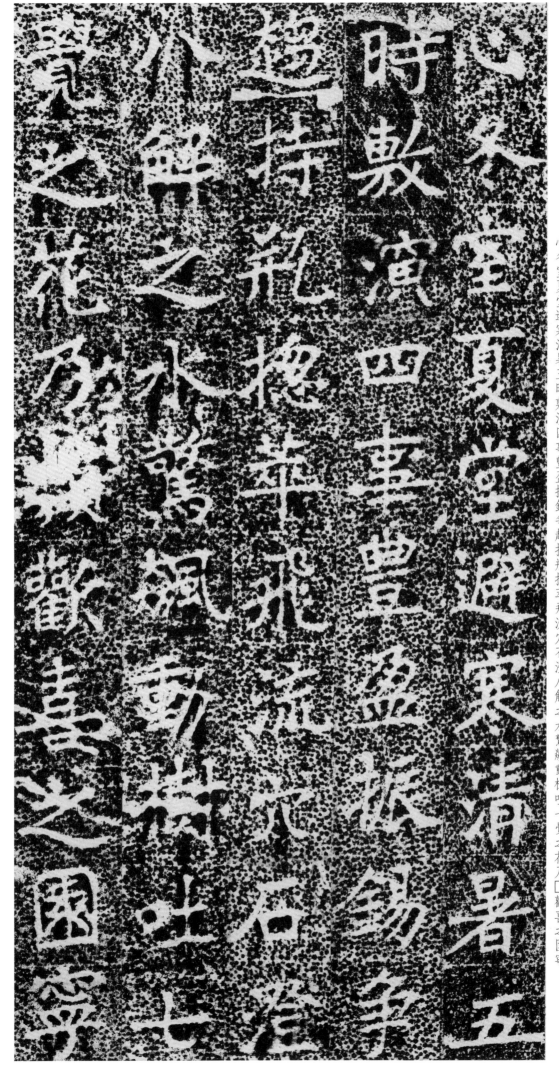

心冬室夏堂避寒清暑五時敷演四事豐盈振錫爭趨持瓶揔萃飛流穴石澄八解之水驚飆動樹吐七覺之花乃□歡喜之園寧

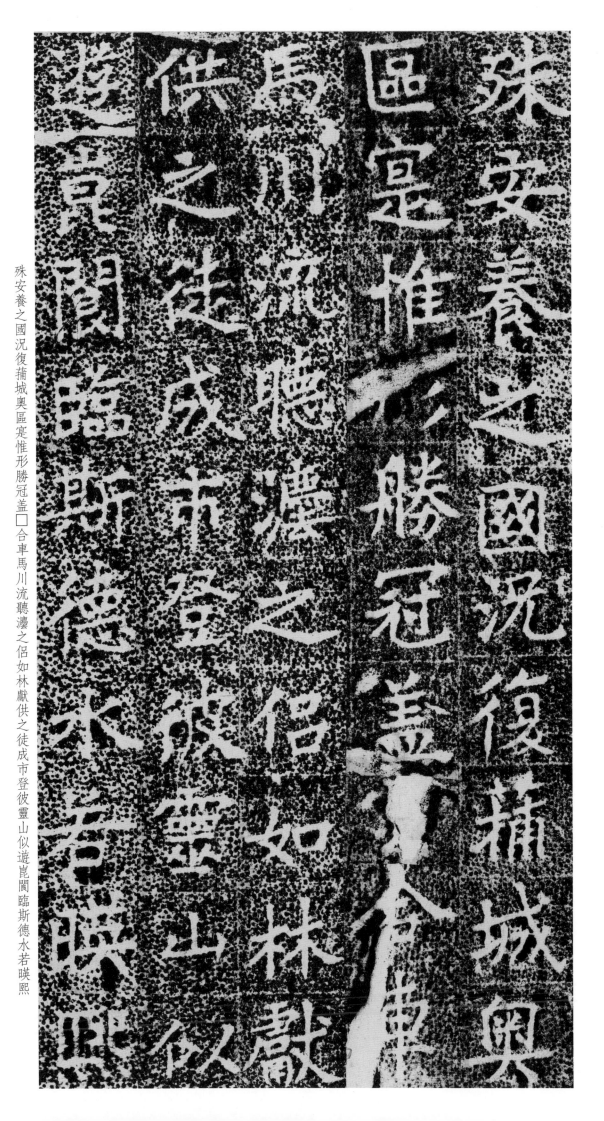

殊安養之國況復蒲城奧區寔惟形勝冠盖□合車馬川流聽瀍之侶如林獻供之徒成市登彼靈山似遊崑閬臨斯德水若暎熙

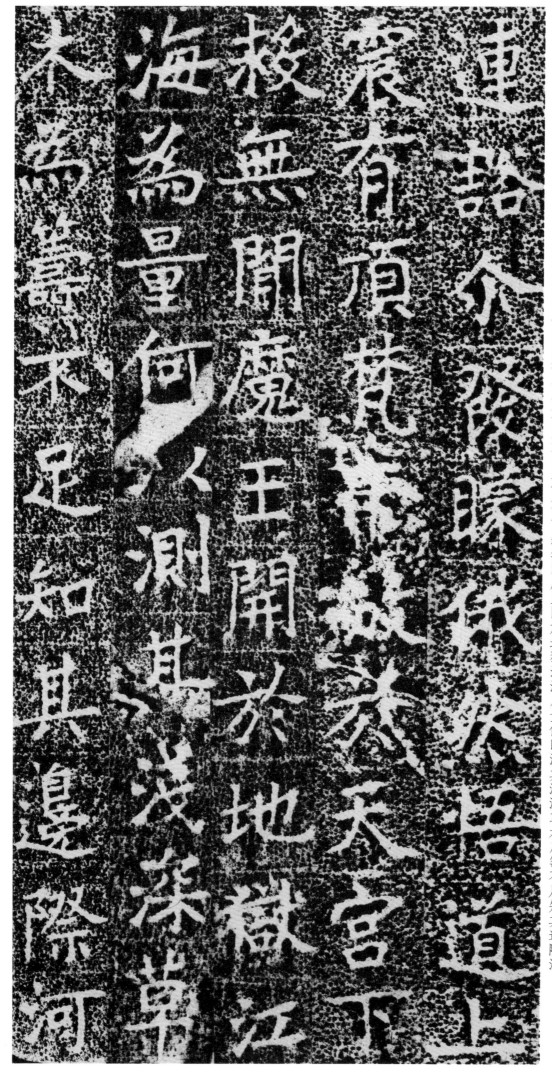

連螽尒發曚俄然悟道上震有頂梵帝敞於天宮下殺無間魔王開於地獄江海爲量何以測其淺深草木爲籌不足知其邊際河

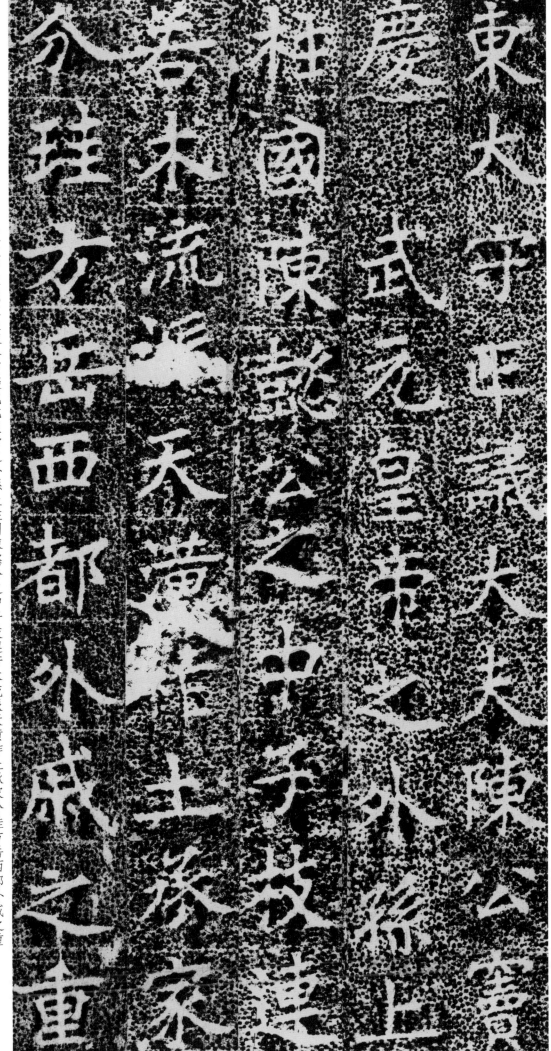

東太守正議大夫陳公寶慶武元皇帝之外孫上柱國陳懿公之中子枝連若木流派天潢祚土承家分珪方岳西都外戚之重

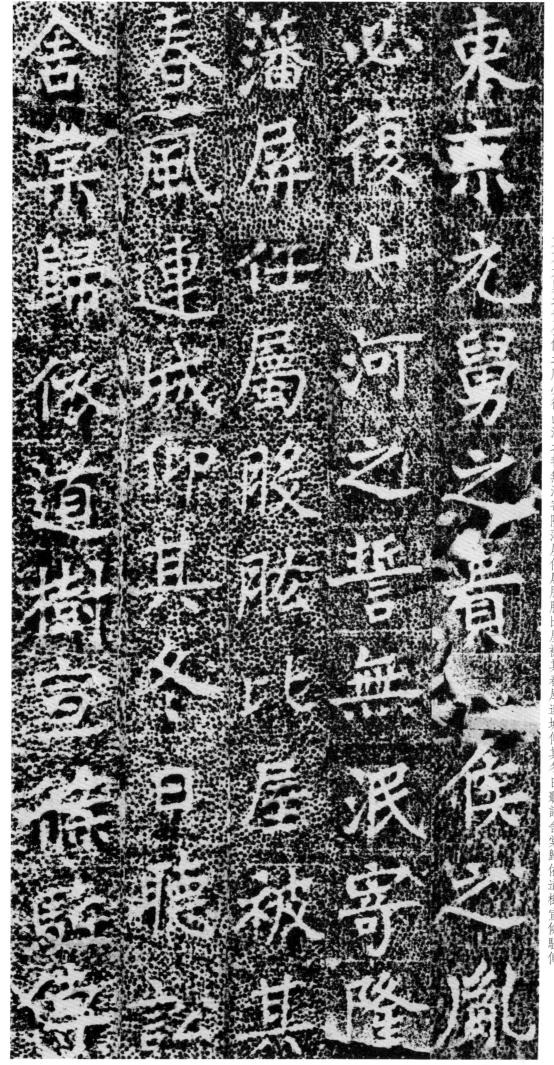

東京元舅之貴公侯之胤必復山河之誓無泯寄隆藩屏任屬股肱比屋被其春風連城仰其冬日聽訟舍棠歸依道樹宣條馳傳

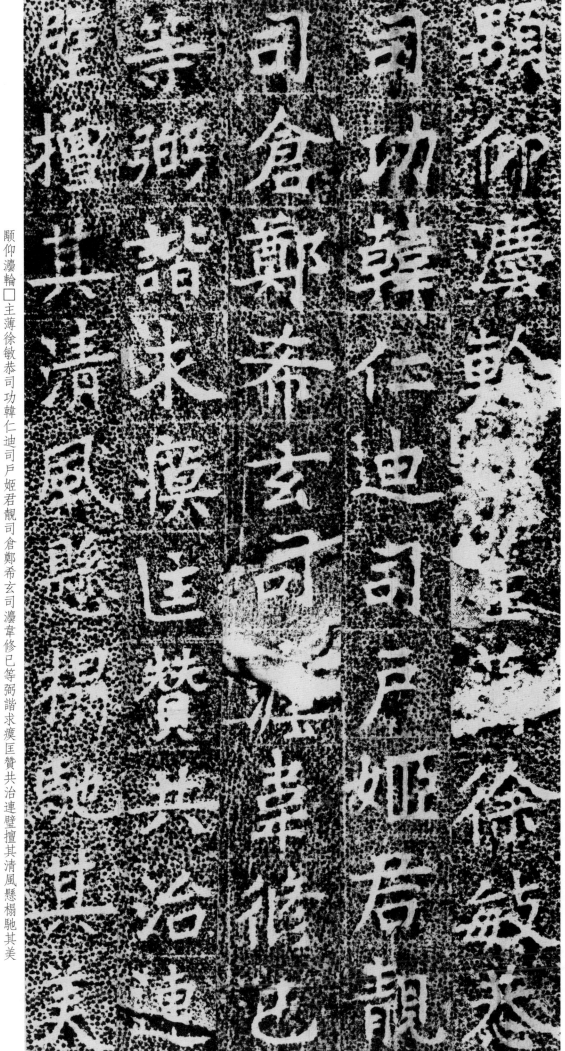

顒仰瀺輪□主薄徐敏恭司功韓仁迪司戶姬君靚司倉鄭希玄司瀺韋修已等弼諧求瘝匡贊共治連壁壇其清風懸榻馳其美

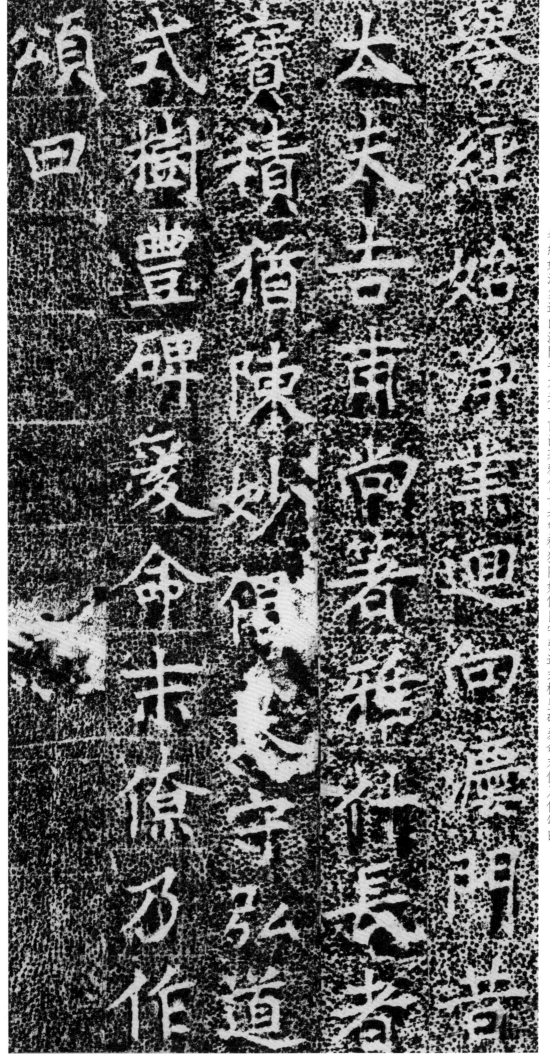

譽經始淨業迴向灃門昔大夫吉甫尚著雅什長者寶積猶陳妙偈良守弘道式樹豐碑爰命末僚乃作頌曰

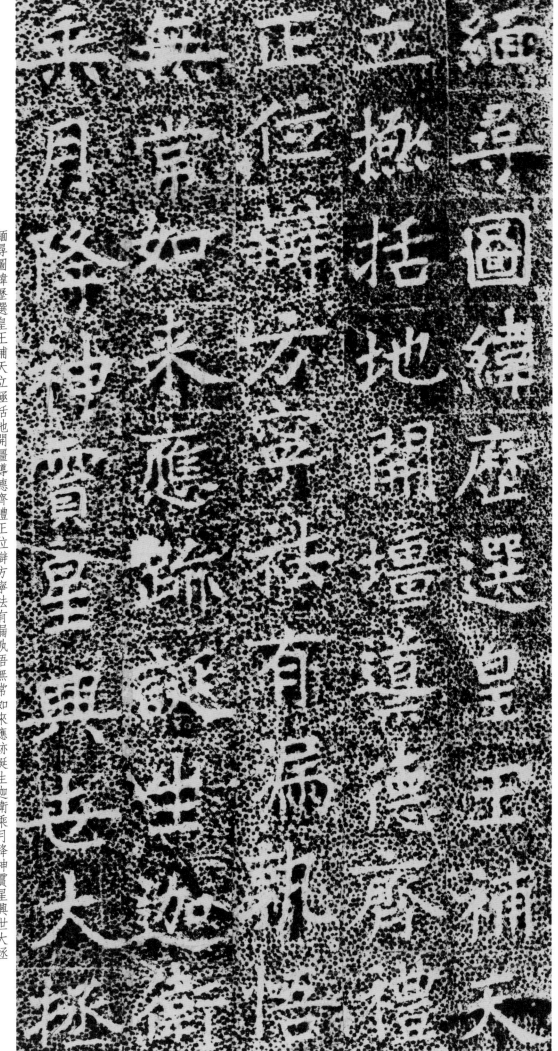

緬尋圖緯歷選皇王補天立極括地開壃導德齊禮正位辯方寧祛有漏孰悟無常如來應跡誕生迦衛乘月降神霣星興世大拯

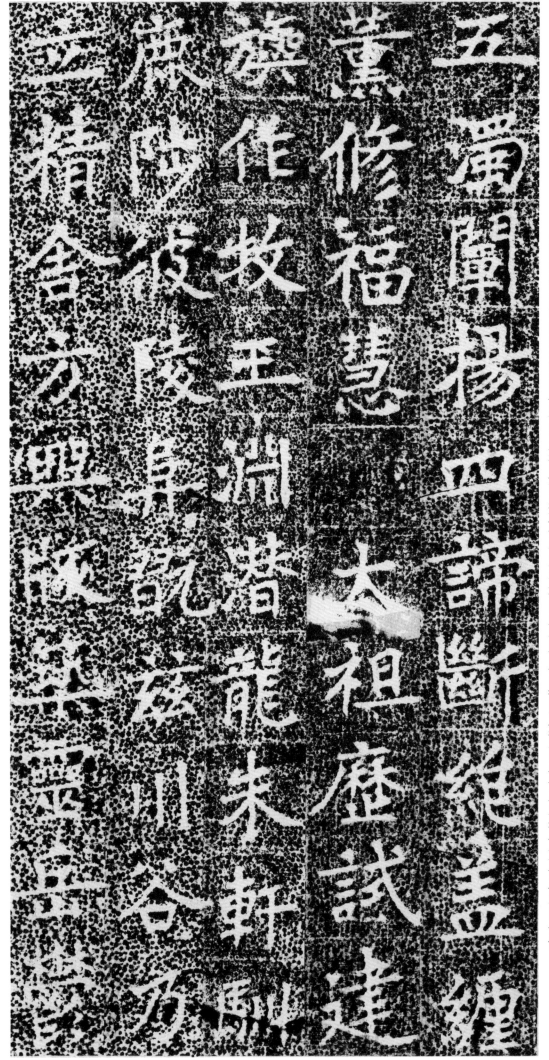

五濁闡揚四諦斷絕盖纏薰修福慧太祖歷試建旗作牧王淵潛龍朱軒馴鹿陟彼陵阜甃茲川谷乃立精舍方輿版築靈岳鬱

盤王城聳跱迥眺少室遙臨太史京都襟帶山河表裏雞嶺可模鶴林斯擬周德云季鼎祚方移崇信調達欽尚流離湮毀金地枯

涸寶池民號鬼哭川竭巖隥赫矣高祖勃焉革命就日合明則天齊聖中興王道深入瀘性調御淳和汲引樂淨佛身舍利帝

儀靈爽八彩光華五色炫晃合寶爲塔鎔金成像十方迴向兆民瞻仰上聖承歷下武繼文鳳翔江漢龍飛澮汾□龍姬頊孕育

唐勛流布灢雨輝暎慈雲奈苑洞開菴園弘敞風和寶鐸露光僊掌道界金繩庭懸珠綱谷虛磬徹巖幽梵響猗歟開士弘闡玄宗